特殊奧運

短道競速滑冰

特殊奧運短道競速滑冰運動規則

（版本：2018 年 6 月）

■ 短道競速滑冰項目

關於短道競速滑冰項目：

 時至今日，競速滑冰已是所有年齡層共享的終身健身運動。競速滑冰有益於心血管和有氧健身，同時也能提高肌肉強度、平衡和協調性。隨著全世界開始發展室內滑冰設施，現在全年都可享受這項運動的樂趣。短道競速滑冰是一項同時具備娛樂性和競爭性的運動，透過多層級特殊奧運競賽和全國運動管理機構（NGB）進行的訓練及競賽經驗，能有助於社會和諧。

特殊奧林匹克短道競速滑冰項目設立於 1977 年。

特殊奧運短道競速滑冰的不同之處：

 特殊奧運短道競速滑冰允許初學者參加，並透過以下方式讓每位滑冰者都有機會能發揮長才：滑冰者就定位後，應給予足夠時間讓其取得平衡、若有任何滑冰者失去平衡，應重新就定位、在預備信號後不讓滑冰者等待太久，以及若有滑冰者在起跑線與第一個彎道（Apex Block）間受干擾而跌倒，應重新開始比賽。若同一分組的滑冰員數超過比賽距離的起跑人數上限，則將舉行兩場分組複賽和兩場決賽。

相關數據：

- 2011 年共有 14,496 名特殊奧運運動員參與短道競速滑冰項目。
- 2011 年共有 48 個成員組織舉辦短道競速滑冰競賽。
- 男子短道競速滑冰於 1924 年首次出現在奧運比賽中，女子短道競速滑冰則於 1932 年的奧運中首次亮相。
- 2011 年是國際特殊奧林匹克東亞區擁有最多短道競速滑冰參賽運動員的一年，達 9,664 人。

競賽項目：

- 25 公尺直線賽
- 55 公尺半圈賽
- 111 公尺競賽
- 222 公尺競賽
- 333 公尺競賽
- 500 公尺競賽
- 777 公尺競賽
- 1000 公尺競賽
- 1500 公尺競賽
- 3000 公尺競賽
- 3000 公尺融合接力

協會／聯盟／贊助者：

國際滑冰總會（International Skating Union，簡稱 ISU）

特殊奧運分組方式：

　　每項運動和賽事中的運動員均按年齡，性別和能力分組，讓參與者皆有合理的獲勝機會。在特殊奧運中，沒有世界紀錄，因為每個運動員，無論在最快還是最慢的組別，都受到同等重視和認可。在每個組別中，所有運動員都能獲得獎勵，從金牌，銀牌和銅牌，到第四至第八名的緞帶。依同等能力分組的理念是特殊奧運競賽的基礎，實踐於所有項目之中，包括田徑、水上運動、桌球、足球、滑雪或體操等所有賽事。所有運動員都有公平的機會參加、表現，盡其所能而獲得團隊成員、家人、朋友和觀眾的認可。

1 總則

正式特奧短道競速滑冰運動規則將規範所有特奧短道競速滑冰賽事。針對這項國際運動項目，特奧會依據國際滑冰總會（ISU，International Skating Union）的短道競速滑冰規則（詳見 http://www.isu.org）訂定了相關規則。國際滑冰總會（ISU）或全國運動管理機構（NGB）之規則應予以採用，除非該等規則與正式特奧短道競速滑冰運動規則或特奧通則第 1 條有所牴觸。若有此情形，應以正式特奧短道競速滑冰運動規則為準。

有關行為準則、訓練標準、醫療與安全規範、分組、獎項、比賽升等條件及融合團體賽等資訊，請參閱特奧通則第 1 條：http://media.specialolympics.org/resources/sports-essentials/general/Sports-Rules-Article-1.pdf。

2 正式比賽

比賽項目旨在為不同能力的運動員提供比賽機會。各賽事可視情況決定所提供的比賽項目及視必要性訂定管理比賽項目之規章。教練可因應運動員的能力及興趣，選擇合適的項目加以培訓。

以下為特殊奧林匹克和地區性競賽提供的正式項目：

2.1 使用 111 公尺橢圓形場地

1. 25 公尺直線賽
2. 55 公尺半圈賽
3. 111 公尺競賽
4. 222 公尺競賽
5. 333 公尺競賽
6. 500 公尺競賽
7. 777 公尺競賽

8. 1000 公尺競賽

9. 1500 公尺競賽

10. 1500 公尺接力

11. 3000 公尺接力

12. 3000 公尺融合接力

2.2 以下為世界特殊奧運比賽分組清單。若運動員不符合事先報名組別的要求，技術顧問有權將其移至能力適合的組別以繼續比賽。

使用 111 公尺橢圓形場地：

1. 第 1 組：運動員平均單圈時間 40 秒至 54 秒：111 公尺、222 公尺、333 公尺

2. 第 2 組：運動員平均單圈時間 30 秒至 39 秒：222 公尺、333 公尺、500 公尺

3. 第 3 組：運動員平均單圈時間 25 秒至 29 秒：333 公尺、500 公尺、777 公尺

4. 第 4 組：運動員平均單圈時間 19 秒至 24 秒：500 公尺、777 公尺、1000 公尺

5. 第 5 組：運動員平均單圈時間少於 15 秒（且偏好短距離者）：500 公尺、777 公尺、1000 公尺

6. 第 6 組：運動員平均單圈時間少於 15 秒（且偏好長距離者）：777 公尺、1000 公尺、1500 公尺

7. 第 7 組：運動員平均單圈時間 25 秒至 29 秒者適合參加 1500 公尺團隊接力

8. 第 8 組：運動員平均單圈時間少於 24 秒者適合參加 3000 公尺團隊接力

2.3 所有比賽都將以「短道」形式進行。

3 設施

3.1 賽道

1. 賽道應設置於長至少 56.38 公尺，寬至少 25.90 公尺的滑冰場上。
2. 賽道規格應如下方圖示 A。若比賽場地的冰面上畫有 ISU 標準 111 公尺賽道，則可做為比賽之用。比賽報告上應適切註記使用賽道的規格。若使用 111 公尺賽道，比賽距離與圈數則如下：
 （1）1 圈 = 111 公尺
 （2）3 圈 = 333 公尺
 （3）500 公尺 = 4.5 圈
 （4）777 公尺 = 7 圈
 （5）1000 公尺 = 9 圈
 （6）1500 公尺 = 13.5 圈
 （7）3000 公尺 = 27 圈
3. 賽道中心點應一律設於滑冰場的中心。

3.2 起點與終點線

1. 起點與終點線應與直線道成直角，並以有顏色線條標示，寬度不得超過兩公分。比賽時，賽道上或冰上（及兩者上方）不應放置任何物品（標的物除外）。

3.3 防護墊

1. 所有訓練和比賽期間都應設置防護墊。滑冰場隔板從彎道尖點至場地中線均應以防護墊覆蓋。彎道長邊場地隔板的防護墊應加厚（請見圖示 B）。防護墊應穩固連接場地隔板，將重量壓在冰面上。防護墊的製造方式與材質應儘量不產生碎屑，以免碎屑因持續使用而於冰面上累積。防護墊高度必須足以覆蓋滑冰場牆壁。戶外無隔板冰面場地不需加裝防護墊，但必須設置足夠的滾落線，防止運動員碰撞任何靜止物品（例如樹）。

3.4 賽道規格

1. 111.12 公尺賽道的比賽起點／終點線請見圖示 A。

2. 25 公尺競賽應從冰面一端至另一端標示為直線賽道。55 公尺競賽（1/2 圈）應由賽道中央的起點線開始，也就是位於所有其他項目終點線的正對面。

3. 設置其他賽道時，與終點相對的直道（backstretch）起點線必須朝比賽行進方向延伸兩倍。

4. 所有賽道設置都應自場地中線開始測量。

3.5 圖示

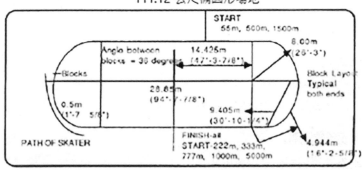

3.6 冰面外觀

1. 比賽賽道（111 公尺比賽場地）冰面的主要顏色應與彎道半徑、起點／終點線的標示有明顯對比，例如灰白／淺灰。

2. 賽道中間的冰面顏色可以賽事籌備委員會核准的標誌裝飾，但不得觸及或越過比賽場地，也就是 111 公尺賽道。非比賽區域（中間區域）的裝飾絕不能妨礙辨識賽道或賽道標示。

3. 在世界賽中，冰面上只能有短道競速滑冰核可的標示。地區性競賽和練習時，冰面上則可以有曲棍球標示。

4 器材

4.1 制服與護具

1. 所有運動員須穿著長袖和長褲制服,並穿戴護膝、護脛、防割護頸、防割手套或具防護作用的連指手套。
2. 可自由選擇是否穿戴護肘。

4.2 頭盔

1. 所有運動員應穿戴經 ISU 認可的競速滑冰安全頭盔,必須能以扣帶固定,且堅硬外殼不可有突起物。
2. 運動員不得穿戴不規則形狀或有突起物的頭盔,以免卡進溜冰鞋刀刃中;頭盔通風孔亦不得過大,避免溜冰鞋刀刃插進頭盔內。

4.3 競速滑冰鞋

1. 運動員應穿著競速滑冰鞋。
2. 若運動員無法取得競速滑冰鞋,亦可使用曲棍球溜冰鞋。
3. 不得穿著脫位冰刀(Klap)競速滑冰鞋。

4.4 身分識別

1. 建議於頭盔兩側貼上號碼布。
2. 若無法在頭盔貼上號碼布或標示號碼,運動員必須在背部中間位置配戴號碼布或號碼紙。
3. 若可於頭盔標示或貼上號碼,則應同時於頭盔兩側標示。

4.5 賽道標示

1. 賽道應以非固定標的物(由橡膠或其它合適材料製成)標示。
2. 標的物的數量應足以清楚標示賽道。
3. 每個彎道應設有七個標的物,平均設置在彎道的半圓上(請見圖示A)。

4.標的物大小應符合標準，亦不可固定在冰面上，避免標的物被運動員碰撞後隨意於場地上滑動。為避免運動員碰撞，標的物高度不可超過 5.08 公分。

5.角錐的高度均超出上述限制，因此不可用來標示賽道。

4.6　起跑器材

1.每場比賽應以發令槍宣布比賽開始。若發生起跑犯規，則須重新起跑。

2.針對聽障運動員，鳴槍同時應以放下手臂或旗子示意。

4.7　防護墊設置

防護墊設置

8m
26'3"

2.5m
(8'2.5")

10m (32'9.75")　　8 m

2.5 m
8'2.5"

防護墊覆蓋整個隔板

防護墊覆蓋一半隔板

5 工作人員

5.1　競賽總監

5.2　競賽主管

5.3　計分長

5.4　計時長

5.5　起點／終點線主審

5.6　裁判長

5.7　計圈員

5.8　首席發令員

5.9　檢錄員

5.10　急救人員

5.11　報告員

6 比賽規則

6.1　一般規則與修改

1. 比賽開始前，所有運動員的溜冰鞋都應位於起跑線後。

2. 當運動員完成比賽指定圈數後，其中一隻溜冰鞋的刀刃越過終點線，即算完成比賽。

3. 為給予每位運動員發揮最佳表現的機會，起跑發令員應依循下列原則：

　（1）運動員就定位後，給予足夠的時間安定下來並取得平衡。

　（2）若有運動員失去平衡，則應重新就定位。

　（3）發出預備口令後，不讓運動員久候。

（4）使用一致的起跑口令和信號：

　　（4.1）「Go to the start（各就各位）」（運動員前往起跑線就定位，溜冰鞋不得超過起跑線）；

　　（4.2）「Ready（預備）」（運動員就起跑姿勢）；

　　（4.3）鳴槍示意比賽開始。

　　（4.4）若比賽開始後，運動員在起跑線後第一個彎道的最後一個區塊前受干擾而跌倒，應召回運動員重新起跑；根據比賽規則，干擾是否屬於犯規由裁判長決定。

（5）針對聽障運動員，應使用下列起跑口令和信號：

　　（5.1）「Go to the start（各就各位）」（起跑發令員手指向起跑線，運動員前往起跑線就定位，溜冰鞋不得超過起跑線）；

　　（5.2）「Ready（預備）」（起跑發令員舉起手，運動員就起跑姿勢）；

　　（5.3）起跑發令員鳴槍示意比賽開始，同時放下手臂示意。

4. 「盡最大能力參賽」（Maximum Effort）原則不適用於設有準決賽和決賽的項目。

5. 起跑發令員應站於起點線前方，讓所有參賽運動員能清楚看見並識別。

6. 鳴槍前不得起跑。犯下兩次起跑犯規的運動員將被取消資格。

7. 起跑時運動員人數

（1）冰面面積小於 30 公尺 x 60 公尺者，起跑線運動員人數上限如下：

　　（1.1）500 公尺以下比賽，最多 4 名運動員

　　（1.2）超過 500 公尺、少於 1000 公尺比賽，最多 5 名運動員

　　（1.3）1000 公尺以上比賽，最多 6 名運動員

（2）冰面面積為 30 公尺 x 60 公尺以上者，起跑線運動員人數上限
　　如下：

　（2.1）500 公尺以下比賽，最多 4 名運動員

　（2.2）超過 500 公尺、少於 777 公尺比賽，最多 5 名運動員

　（2.3）777 公尺以上比賽，最多 6 名運動員

（3）若大會因比賽效率和／或安全考量須修改起跑線運動員人數，
　　將於賽前的教練會議中宣布。

（4）若同一分組運動員人數超過比賽距離的起跑人數上限，則將舉
　　行 2 場分組複賽和 2 場決賽。

（5）與競賽總監商討後，主裁判可基於確保比賽安全的考量，減少
　　任一比賽的運動員人數。

8. **起跑順序**

（1）運動員將依據預賽時間排名決定起跑順序，由分組預賽中時間
　　最快者排至最慢者。

（2）複賽 #1 將由排名 1、4、5、8 的運動員組成。複賽 #2 將由排
　　名 2、3、6、7 的運動員組成。

9. **決賽資格**

（1）大會將依據各比賽距離起跑人數的規定，決定可參加決賽的人
　　數。舉例來說，若決賽可由 5 位運動員參加，各準決賽中的前
　　2 名加上第 3 名中較快者，將晉級決賽 A 爭取第 1 至第 5 名。
　　未能晉級決賽 A 的運動員則將於決賽 B 中爭取第 5 名以後的
　　排名。

10. **起跑位置**

（1）運動員於分組測試／複賽的起跑位置將以隨機抽籤方式決定。
　　抽到 1 號的運動員將於起點線離場地隔板最遠的位置起跑。抽
　　到 2 號的運動員將於相鄰 1 號運動員右側的位置起跑。依此類
　　推，抽到 3 號、4 號和 5 號的運動員將於右側位置起跑，該分

組／複賽中抽到最高號碼的運動員將於起點線離場地隔板最近的位置起跑。

11. **表現差異－「盡最大能力參賽」**

（1）短道競速滑冰是結合速度與策略的比賽。分組賽之後就不再是計時賽，而將以運動員越過終點線的順序決定優勝者。由於比賽中可能會有尾隨滑行和衝刺，為能進行策略比賽，若比賽項目設有準決賽和決賽，則不適用「盡最大能力參賽」原則。

（2）111 公尺以上項目：若運動員的決賽成績較分組預賽成績（或記錄成績）快 20% 以上，將被取消資格。此規則適用於未設置準決賽的比賽項目。

（3）55 公尺以下項目：若運動員的決賽成績較分組預賽成績（或記錄成績）快 25% 以上，將被取消資格。此規則適用於未設置準決賽的比賽項目。

（4）若分組預賽成績無法真實反映運動員的能力，教練有責任提交最新成績。比賽管理團隊必須讓教練有機會在規定時限內更新相關資訊。

（5）被取消資格的運動員應獲頒參賽緞帶。

12. **取消資格：**

（1）超越前方運動員時，除非被超越的運動員有不當行為，否則阻礙或碰撞的責任應由超越的運動員承擔。

（2）若多名運動員並列進入第一個彎道，外道的運動員將被視為想超越對手。

（3）運動員不得以身體任何部分蓄意阻擋或推撞其他運動員，而因此獲益。

（4）若運動員無故減速，導致其他運動員必須放慢速度或造成碰撞，將被取消資格。

（5）若運動員故意阻擋、不當橫越賽道、以任何方式干擾其他參賽

者，或聯合其他選手影響比賽結果從而得益，將被取消資格。

（6）若運動員在非接力項目比賽中接受任何協助，將被取消資格。

（7）若運動員倚靠牆身以保持平衡，或推其他運動員協助對方前進，將被取消資格。

（8）若運動員故意移動彎道標的物，或在轉彎時越過標的物，將被取消資格。

（9）若運動員越過終點線時故意踢出溜冰鞋，或以身體橫掃終點線，因而危及在終點線的其他運動員，裁判可取消該運動員的比賽資格。

（10）每場複賽之後，報告員應利用廣播系統播報被取消資格的運動員名單，以通知運動員、領隊或教練及在場觀眾。

6.2　1500 公尺與 3000 公尺接力規則

1. 各隊應由 4 名運動員組成。

2. 滑冰場上不得有超過 2 支接力賽隊伍進行比賽。

3. 每位隊員必須滑至少 3 圈。

4. 最後 2 圈必須由同一運動員滑完。

5. 除最後 2 圈應由同一運動員完成外，運動員可隨時接力。若運動員於最後 2 圈中跌倒，則可由其他隊員接力。

6. 各隊應穿著相同制服或同色背心或同色頭盔號碼布，以利清楚辨別。

7. 只剩 3 圈時，大會應發出信號示意。

8. 接力時可以手接力或將隊友推出。

9. 賽道內場區域將供接力調度和調整之用，因此除裁判外，其他人員不得進入場地。

7 融合比賽

7.1 3000 公尺接力

1. 各隊應由 2 名特奧運動員與 2 名融合夥伴組成。

2. 競速滑冰融合訓練及比賽的特奧運動員和融合夥伴應年齡相近且能力相當。隊伍中運動員與夥伴若實力懸殊,很可能有受傷的風險。

3. 滑冰場上不得有超過 2 支接力賽隊伍進行比賽。

4. 1500 公尺接力中,每位隊員必須至少接力 1 次;3000 公尺接力中每位隊員必須至少接力 2 次。

5. 最後 2 圈必須由同一隊員滑完,而且必須是隊伍中的特奧運動員。

6. 除最後 2 圈應由同一隊員完成外,其他隊員可隨時接力。若運動員於最後 2 圈中跌倒,則可由其他隊員接力。

7. 各隊應穿著相同制服或同色背心或頭盔號碼布,以利清楚辨別。

8. 接力時可以手接力或將隊友推出。

9. 賽道內場區域將供接力調度和調整之用,因此除裁判外,其他人員不得進入場地。

特殊奧運短道競速滑冰教練指南

短道競速滑冰技巧指導

目錄

■ 短道競速滑冰教練指南

致謝

特殊奧運對安納伯格基金會（Annenberg Foundation）基金會致上誠摯謝意，感謝其贊助此指南的製作和相關資源，並支持我們的全球目標，促進教練們的卓越表現。

The ANNENBERG FOUNDATION

Advancing the public well-being through improved communication

特殊奧運也欲感謝以下專業人士、志工、教練和運動員，協助製作《短道競速滑冰教練指南》：

辛蒂哈特（Cindi Hart）

肯恩哈特（Ken Hart）

參與影片的 2013 年冬季特殊奧林匹克運動會運動員

WATCH VIDEO

保羅韋切德（Paul Whichard）

艾爾迪斯伯爾津（Aldis Berzins）

Eddyline 媒體有限公司

Creative Liquid Productions 的萊恩普拉佐（Ryan Pratzel）

　　這些人士協助完成特殊奧運的使命：為 8 歲以上的智力障礙人士提供多種奧運類型運動的常年運動訓練和運動員競賽，讓其有持續不斷的機會得以發展體適能，表現勇氣，感受歡樂的經驗，並與家人和其他特奧運動員和社群共同參與禮物交換、運動技巧和友誼分享。

　　特殊奧運歡迎您對此指南日後的修訂提出想法和意見。若因任何疏漏致謝之處，我們深表歉意。

競速滑冰裝備

簡介

WATCH
VIDEO 1

頭盔

WATCH
VIDEO 2

護頸

WATCH
VIDEO 3

緊身服裝

WATCH
VIDEO 4

手套

WATCH
VIDEO 5

護肘

WATCH
VIDEO 6

冰鞋

WATCH
VIDEO 7

綁帶滑冰鞋

WATCH
VIDEO 8

暖身

　　暖身時間是任何訓練階段或競賽預備的第一步。慢慢開始暖身，然後逐漸加入所有肌肉和身體部位。除了讓運動員能做好心理準備，暖身也能為身體帶來多項益處。

　　最重要的是，運動前的暖身不可過度。暖身會提高身體溫度，並為肌肉、神經系統、肌腱、韌帶和心血管系統做好迎接伸展和運動的準備。透過增加肌肉彈性，可以大量減少受傷的機會。

　　暖身的強度和時間應依即將從事的活動而定；活動時間越短，應從事越強烈的暖身。活動時間越長，則必要的暖身強度就可以降低。

　　暖身活動包含主動性活動，透過劇烈運動提高心臟、呼吸和代謝率。總暖身時間至少應為 25 分鐘，且最好能立刻接著進行訓練或競賽。暖身的效果最多能持續 20 分鐘。若後續活動延遲超過 20 分鐘才開始，則暖身就可能會失去效用。若您的運動員參加的是短道競速滑冰競賽，則其可能須坐在「檢錄處」（Heat box）超過 20 分鐘。務必訓練您的運動員，了解如何運用毛巾或在分級區中可進行的一些運動，在「檢錄處」保持肌肉溫暖或放鬆。

暖身

- 提高身體溫度
- 增加新陳代謝率
- 增加心跳和呼吸速率
- 為肌肉和神經系統做好進行滑冰的準備

　　暖身應依據即將進行的活動量身訂做。暖身活動包含主動性活動，透過劇烈運動提高心臟、呼吸和代謝率。總暖身時間至少應為 25 分鐘，且最好能立刻接著進行訓練或競賽。暖身時間將包含以下基本順序和組成內容。

活動	目的	時間（至少）
有氧漫步／快走／慢跑	預熱肌肉	5 分鐘
伸展運動	增加活動範圍	10 分鐘
競速滑冰專屬訓練	為訓練／競賽做好協調和肌肉強度相關準備	10 分鐘
冰上暖身	採低姿勢且緩慢地滑冰繞圈，以習慣冰上條件和冰鞋	5 分鐘
冰上專屬訓練	協調、冰刀平衡，以及對冰的「感受」	5 分鐘

有氧暖身

像步行、輕度慢跑、開合跳、跳繩或輕鬆騎健身腳踏車。

步行

運動員慢走 3-5 分鐘以開始預熱肌肉。此活動將促進全部肌肉的血液循環，因此能為運動員提供更多肌肉柔軟度以進行伸展運動。暖身的唯一目標是促進血液循環並預熱肌肉，做好準備，進行接下來更劇烈的活動。

慢跑

運動員藉由圍繞滑冰場外慢跑 2-3 圈來預熱肌肉。這能促進所有肌肉血液循環，因此能為運動員提供更多肌肉柔軟度，以進行伸展運動。從緩慢的速度開始跑，再逐漸提高速度。請記得，暖身的唯一目標是促進血液循環並預熱肌肉，做好準備，進行接下來更劇烈的活動。

伸展運動

伸展運動是暖身活動和運動員表現最重要的部分。彈性較佳的肌肉會是更強壯且健康的肌肉。更強健且健康的肌肉能反映在表現更好的運動和活動上，且有助於預防受傷。務必伸展預熱肌肉，且不要使肌肉冷卻。若肌肉在伸展或運動時冷卻或尚未準備好，就會提高活動期間肌肉扭傷、拉傷或撕裂的可能性。因此，務必在伸展運動前進行整體的一般動作暖身，然後在滑冰專屬暖身／活動前，先進行伸展運動。若需更進一步資訊，請參閱「伸展」小節。

競速滑冰模擬活動和滑冰專屬暖身訓練

模擬活動的設計宗旨是模仿競速滑冰相關動作。模擬活動和暖身訓練著重於肌肉和力量的平衡、伸展、協調。學習進度從低能力等級開始，接著進步至中級，最後達到高能力等級。

鼓勵每位運動員進步至自己可及的最高等跡。訓練活動可經由暖身運動組合而成，以發展冰上專屬技巧。

可透過重複演練少部分欲展示的技能來指導和強化模擬活動。很多時候，為了增強肌肉以展示技能，會誇大相關動作。在每個指導階段中，皆應帶領運動員完成完整進度，讓他們能掌握所有比賽所需技能。

專屬暖身運動（您身為教練，應示範、參與、調整，然後加強／稱讚）

1. 不在冰上進行的短道競速滑冰專屬暖身訓練：

基本姿勢 不在冰上

- **標準原地蹲**：上下移動至基本位置。新手從重複 25 次開始，最高為精英運動員的 75 次。

WATCH VIDEO 1

- **重心轉移**：採取雙腳打開至大於肩寬的基本姿勢，將重量從中心轉移至單腳並維持此姿勢，然後再將重心移往另一腳，保持不動。調整滑冰者的姿勢，強化「鼻子、膝蓋、腳趾」的穩固。可在鏡子或可反射之窗戶前執行此動作，增加運動員對姿勢的理解。

WATCH VIDEO 2

- **平衡訓練**：採取基本姿勢，將所有重心轉移至單腳，保持「鼻子、膝蓋、腳趾」的姿勢，再將推刃的腳（即非承重腳）向一旁伸直，並讓腳離地 1-2 英寸並維持不動。若推刃腳離地超過 1-2 英寸，會影響平衡且做出錯誤技術，因此請避免此動作。

- 在地上穿著網球鞋進行**滑冰模擬活動**。模仿競速滑冰會用到的動作，包括手臂擺動、腿部動作和基本姿勢。

技能組合　　　陸地

進展　　　重心轉移

WATCH VIDEO 3　　WATCH VIDEO 4

2. 冰上短道競速滑冰暖身訓練：

- 上冰後，滑冰者應做好準備並開始滑冰，採低姿勢且慢速，專注於姿勢和滑冰動作。此過程應為 5-10 分鐘。

冰上訓練

WATCH VIDEO 5

- 在完成整體暖身後，應讓運動員休息數分鐘，補充水分，將滑冰者依近似能力和速度分組，然後讓他們「加快速度」。
- 「**力量加速**」：著重在強力且較長滑冰動作中的推刃。富有技巧的滑冰者應持續 2 圈。

WATCH VIDEO 6

- 「**快速腿部加速**」：著重在快速的腿部動作，動作背後的力量很小。

WATCH VIDEO 7

緩和運動

緩和運動和暖身一樣重要，卻時常受到忽略。突然停止活動可能會導致運動員身體中的血液堆積，並延緩廢棄物（乳酸）排除的速度。也可能會為特奧運動員帶來抽筋、疼痛和其他問題。緩和運動能在下個訓練階段或競賽前，逐漸降低身體溫度和心跳速率，並加速恢復過程。同時，緩和運動是一段讓教練和運動員討論訓練階段或競賽的好時機。請注意，緩和運動也是進行伸展運動的絕佳時間點。此時肌肉已熱身完畢，且能接受伸展動作。

活動	目的	時間（至少）
冰上慢速恢復滑冰	降低身體溫度 逐漸降低心跳速率	5 分鐘
不在冰上的輕度伸展運動	排除肌肉中的廢棄物	5 分鐘
不在冰上的恢復行走、騎乘健身腳踏車	降低身體溫度 逐漸降低心跳速率	5 分鐘

伸展

　　柔軟度對運動員在訓練和競賽中發揮最佳表現來說至關重要。可以透過伸展運動來提高柔軟度。伸展運動後會伴隨簡單的有氧慢跑，進而開始進入訓練階段或競賽。

　　一開始先簡單伸展至張力點，然後維持姿勢達 15-30 秒，直到拉力降低。張力放鬆後，緩緩進行進一步伸展，直到再次感受到張力為止。再維持此新姿勢 15 秒。每次伸展都應重複 4-5 次，身體兩側皆是如此。

　　伸展運動時也務必維持呼吸。在您傾斜伸展時，請吐氣。達到張力點後，在維持伸展姿勢時記得保持呼吸。伸展動作應是每個人的日常動作。定期的日常伸展被證實具有以下效用：

1. 增加肌腱單位的長度
2. 增加關節活動度
3. 減少肌肉緊繃
4. 發展身體意識
5. 促進循環提升
6. 讓您感到舒服

　　部分運動員（例如患有唐氏症的運動員）的肌肉張力可能較低，使得柔軟度較佳。請小心不要讓運動員伸展超過一般安全範圍。有些伸展動作所有運動員操作起來都十分危險，因此不應列入安全伸展活動中。這些不安全的伸展動作包括以下幾種：

- 標準原地蹲：上下移動至基本位置。新手從重複 25 次開始，最高為精英運動員的 75 次
- 脖子向後彎曲
- 身體軀幹向後彎曲
- 脊柱側彎

　　只有在正確執行伸展動作時，伸展運動才能發揮效果。運動員必須專注於正確的身體姿勢和線條。以小腿伸展為例，許多運動員並未將腳掌保持於朝向跑步時的方向。

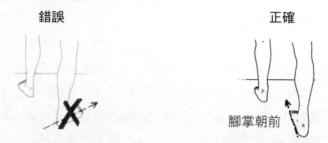

另一個伸展運動的常見錯誤，是嘗試彎腰以進一步伸展臀部。簡單的坐姿體前彎即是一例。

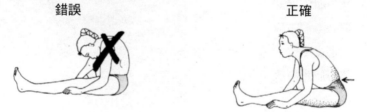

　　在此指南中，我們將著重於針對主肌肉群的部分基礎伸展動作。同時，我們也將指出一些常見錯誤，圖解修正方式，並標示與比賽更有關聯的伸展動作。我們將從上半身開始，然後一路向下延伸至腿和腳。

上半身

擴胸　　　　　　　　　　　　　側面伸展

- 雙手扣於背後
- 手掌朝內
- 將雙手推向天空

- 雙手高舉過頭
- 扣緊前臂
- 彎向一側

側臂伸展	軀幹彎曲

- 雙手高舉過頭
- 雙手交扣,掌心向上
- 將雙手推向天空

- 背靠牆站立
- 轉動,將手掌靠於牆上

若運動員無法交扣雙手,仍可透過
將雙手推向天空來獲得良好伸展,
可參考中間的運動員為例。

三頭肌伸展	肩膀三頭肌伸展

- 雙臂高舉過頭
- 彎曲左臂,讓手心向背
- 抓住彎曲手臂的手肘,輕輕向
 後背拉伸
- 另一側手臂重複動作

- 握住手肘
- 拉至另一側肩膀
- 手臂伸直或彎曲皆可

肩膀三頭肌伸展與轉動脖子

- 握住手肘
- 拉至另一側肩膀
- 頭轉向拉伸的另一側
- 手臂伸直或彎曲皆可

教學修正：上圖運動員頭的轉向錯誤。若要獲得最好的伸展效果，請確認頭轉向被伸展側的肩膀，或轉向拉伸的反方向。

胸腔拉伸

- 雙手交扣於脖子後方
- 手肘向後推
- 保持背部挺直

此為簡單的伸展動作，運動員可能不會在伸展時有太多感覺。但此動作可幫助打開胸腔和內肩區域，讓胸腔和手臂準備好進行訓練。

下背部與臀肌

<table>
<tr><td align="center">深度臀部伸展</td><td align="center">腳踝交叉伸展</td></tr>
</table>

- 跪姿，將左膝跨於右膝上
- 坐於兩個腳後跟之間
- 抱住膝蓋，向前傾

- 坐姿，雙腿向前伸直，於腳踝處交叉
- 在身體前方伸直雙臂

內縮肌伸展

- 坐姿，兩側腳底互碰
- 抓住腳／腳踝
- 從髖部開始向前彎
- 請確認運動員確實弓起下背部

此圖中，背部和肩膀彎曲。運動員未從髖部開始彎曲，因此無法獲得最佳伸展效果

此圖中，運動員已正確將胸部壓至腿部方向，且未將腳趾朝向身體方向抬起

臀部轉動

- 躺下，雙臂向外伸展
- 將膝蓋彎向胸部
- 慢慢將膝蓋倒向左側（吐氣）
- 將膝蓋放回胸前（吸氣）
- 慢慢將膝蓋倒向右側（吐氣）

試著將雙膝併攏，透過臀部獲得充分伸展。

駱駝式伸展－半式　　駱駝式伸展－全式

- 跪姿，雙手放於腰背
- 將臀部推向前方
- 頭向後傾
- 讓需要增加股四頭肌、髖屈肌和腹股溝更多柔軟度的運動員採用此伸展動作

- 雙手放於腳後跟
- 將胸部向外推高
- 將髖部推高以拉直背部。運動員會感到股四頭肌受到更進一步的伸展

仰臥大腿後側肌群伸展

- 躺下，雙腿向外伸展
- 運動員將雙腿交替推向胸部
- 雙腿一起推向胸部

脊柱彎曲

- 躺下
- 將左膝推向胸部
- 抬起頭和肩膀，靠向膝蓋
- 換另一隻腳

下犬式－腳趾

- 跪姿，手位於肩膀正下方，膝蓋位在髖部正下方
- 抬起腳跟，直到以腳趾站立為止
- 慢慢將腳跟往地面下降
- 持續慢慢地上下交替動作

下犬式－腳踩地

- 將腳跟放在地上
- 伸展下背的最佳姿勢

下犬式－交替雙腿

- 交替將一腳腳趾立起，另一腳平貼於地面
- 有助於預防和改善脛骨痛（內脛壓力症侯群）的最佳伸展姿勢

下半身

小腿肌肉伸展

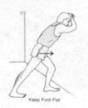

小腿肌肉伸展加上膝蓋彎曲

- 面向牆／圍欄站立
- 輕彎前腿
- 後腿腳踝彎曲

- 雙膝彎曲以舒緩壓力

大腿後側肌群伸展

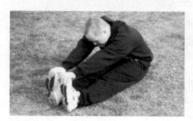

坐跨式伸展

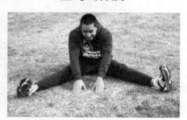

- 雙腿併攏伸直
- 雙腿未固定
- 髖部彎曲，朝腳踝延伸
- 隨著柔軟度增加，朝腳掌延伸
- 腳後跟往前推，腳趾延伸至天空

- 雙腿跨坐，髖部彎曲
- 向前延伸至中間
- 保持背部打直

跨欄伸展－錯誤

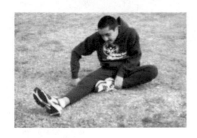

跨欄伸展－正確

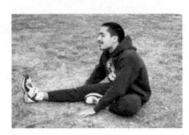

- 正確調整前導腿是跨欄伸展的重點。腳必須對齊跑步前行方向
- 彎曲膝蓋，讓腳底碰到另一側大腿
- 伸直的腿，腳趾應朝向天空
- 腳後跟往前推，腳趾延伸至天空
- 髖部彎曲，輕鬆伸展，手掌向前碰到腳或腳踝
- 將胸部壓向膝蓋

股四頭肌伸展

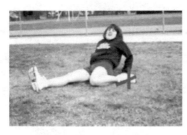

- 採用跨欄伸展姿勢
- 轉身向後朝彎曲腳的反方向傾躺
- 維持 15 秒，然後重回起始位置
- 重複 3-5 次

- 若運動員在伸展時感到膝蓋痛，且腳趾向側面，則將腳收回以緩解壓力
- 若伸展時感到膝蓋痛，請將膝蓋收向身體以緩解壓力

兩側股四頭肌伸展

 正確

- 坐在腳後跟上
- 將手放在臀部後約 12 英寸處
- 向後傾斜,感受大腿上方(股四頭肌)緊繃,而非膝蓋緊繃

踏步

站立式大腿後側肌伸展

- 膝蓋彎曲,踏上輔助器材
- 將髖部推向輔助器材

- 放上腳後跟
- 向內及向上推動胸及肩

體前彎

- 站姿,雙臂向外伸展過頭
- 腰部慢慢彎曲
- 將雙手伸至腳踝或不緊繃的位置
- 指向雙腳

伸展運動－快速指導原則

開始放鬆

在運動員放鬆且肌肉熱身後才開始伸展

系統性伸展

從上半身開始,然後一路向下伸展

從一般動作逐漸轉為特定運動

從一般動作開始,然後逐漸轉為比賽專屬伸展運動

在進行發展性伸展運動前,先進行簡單伸展運動

緩慢且漸進式地伸展

請勿直接跳到後續伸展運動

採用多種伸展動作

保持伸展運動的趣味性。善用不同運動來帶動相同肌肉

自然呼吸

不要閉氣,保持冷靜和放鬆

接受個別差異

所有運動員都是從不同等級開始進行伸展和進步

定期伸展

永遠保留暖身和緩和運動的時間

在家也要伸展

冰鞋平衡的新手簡介

在上冰前，務必確認運動員穿著合腳且繫緊的冰鞋。由於競速滑冰運動員必須學習外推腳趾的動作，因此請儘量不要使用花式冰刀鞋。而曲棍球鞋的短刀刃容易搖晃不穩，可能會導致運動員難以站立。競速冰鞋是最適合的，但卻也可能是最難取得的冰鞋。

運動員站上冰面前，務必先穿上冰鞋站在陸地上，測試所有訓練活動。針對會感到害怕的運動員，可以選擇讓對方把椅子推到冰上（以避免運動員緊貼牆壁）。讓運動員在開始進行第一次訓練前，先遊玩、探索並熟悉上冰。

技能進展

您的球員可以做到	從未	偶爾	時常
不需協助，獨自站立 5 秒	☐	☐	☐
跌倒後不需協助自行站起來	☐	☐	☐
就「基本」姿勢，維持站立且不需協助	☐	☐	☐
在他人協助下向前踏步 10 步	☐	☐	☐
總結			

技能分解動作

不需協助，獨自站立 5 秒

- 在冰上行走（可能需要協助）
- 保持肩膀與臀部同一直線
- 保持雙腳平行，保持平衡重心在冰鞋中心正上方
- 保持抬頭並向前看
- 讓膝蓋輕微彎曲並放鬆

指導祕訣

讓運動員先扶著牆，然後再離開牆壁，讓對方無法接觸牆面。
身為教練，您可以選擇在冰上使用椅子，讓運動員遠離牆壁。

跌倒後不需協助自行站起來

（在運動員第一次上冰前，先在陸地上教導此技巧。接著在運動員穿著冰鞋上冰後，再重複此技巧）

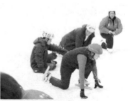

- 採屈膝蹲姿，讓臀部朝冰上壓低。
- 持續蹲著，直到坐在冰上，冰鞋向前。
- 滾動至一側臀部。屈膝然後將腳向後拉，旋轉雙手，膝蓋平放在冰上。
- 抬起一側膝蓋至胸部高度，將冰刀牢固地放在冰上。
- 身體往上拉高，直到足以將另一腳冰鞋帶到第一隻腳旁邊為止。
- 保持身體處於蹲伏姿勢，維持平衡。
- 慢慢直起身體，打直膝蓋，然後保持冰鞋平衡。
- 呈站立姿勢。

指導祕訣

第一次上冰前，在陸地上示範和練習此技能。

WATCH
VIDEO 1

練習訓練：跌倒／爬起比賽

　　讓滑冰者排成一列，每名滑冰者間保持兩個身體寬的距離。告訴大家您將吹哨一次，而他們應盡可能快速坐在冰上。接著，在 2 聲哨聲後，大家應比賽爬起來至站立姿勢。滑冰者不可借助牆、椅子或另一名滑冰者等將其拉起。

WATCH
VIDEO 2

基本姿勢，維持站立且不需協助

- 在冰上採站姿。
- 腳踝打直，雙腳冰鞋打開與肩同寬
- 冰刀保持平行，指向正前方
- 屈膝超過腳趾
- 雙腿彎曲近 90 度
- 手肘放於膝上，雙手合十在前，呈祈禱姿勢
- 保持背部放鬆，臀部向前傾斜，以保持平衡

指導祕訣

請運動員假設自己正站在一把隱形椅子上。

在他人協助下向前踏步 10 步

- 保持平衡重心正對冰鞋。
- 站立，且冰鞋呈水平方向。
- 站直踏步，向前踏步 10 小步。
- 讓冰鞋的冰刀平放在冰上。
- 另一隻冰鞋以相同方式向前踏步。
- 重複以上順序數次，直到能完成順暢的踏步動作。

指導祕訣

再三強調讓運動員知道他們是穿著冰鞋「踏步」而非行走。
不要以腳趾著陸。

WATCH
VIDEO 2

錯誤與修正

錯誤	修正
運動員無法穩定維持站姿。	讓運動員屈膝更多,以降低平衡重心,並利用膝蓋作為避震器。
運動員的身體未對準冰刀。	滑冰向前時,身體重量應位於冰刀的中至後段。應讓運動員保持頭抬高,並藉由屈膝和臀部彎曲來將重心放至冰鞋後方。
運動員的腳踝向內側傾斜。	檢查以確認冰鞋是否已繫緊。指導運動員將雙腳外側向下壓,讓冰鞋保持直立。檢查是否可透過調整冰刀來補救腳踝向內傾斜情況。

冰鞋移動的新手簡介

技能進展

您的球員可以做到	從未	偶爾	時常
冰鞋「葫蘆」向前（重複 3 次）	☐	☐	☐
有輔助下的後退「葫蘆」	☐	☐	☐
雙腳向前滑行至少一個身長的距離	☐	☐	☐
總結			

技能分解動作

「葫蘆」向前（重複 3 次）：

- 採微屈膝的站姿
- 雙腳平行
- 腳趾朝外，腳跟併攏，冰刀貼於冰上
- 向側面推出，冰鞋分開
- 腳趾向內，腳跟向外，冰刀貼於冰上，然後腳趾併攏
- 重複以上動作 3 次

指導祕訣

在雙腿延伸超過肩寬前，加強向前傾以及腳趾向內。

有輔助下的後退「葫蘆」

- 站在板前，面對板子，雙手扶住上方扶手以獲得輔助
- 冰刀貼於冰上，冰鞋保持平行且併攏
- 推向側面，然後將重量向後移，腳趾向內（腳跟向外）
- 冰鞋打開與肩同寬，腳跟向內，腳趾向外，然後腳跟併攏
- 腳跟併攏時，倒轉方向並腳趾向外向前行，接著再腳趾向內併攏

指導祕訣

要求運動員先低頭看著腳，然後確認他們正在冰上以類似「C」字曲線行進。運動員應先後退再前進（回到牆前）。

雙腳向前滑行至少一個身長的距離：

- 從站姿開始，冰鞋向前踏幾步
- 在完成向前動作後即停止踏步，腳直立並保持平行，雙腳間略窄於肩寬
- 雙腳一起向前滑行
- 稍微屈膝，雙臂伸向兩側並稍微向前

練習訓練：葫蘆方塊

　　在直線上放置 3-5 個方塊，運動員雙腳打開立於冰上。滑冰者從第一塊開始，在遇到方塊時將冰鞋外推，接著在經過各方塊間時，將冰鞋併攏互碰。提醒運動員，在此項訓練期間，冰鞋永遠不可離開冰面。隨著運動員能力增加，讓他們在訓練中轉為使用基本姿勢。運動員熟悉動作後，在他們頭盔上放置一個小方塊，訓練其保持平衡。

錯誤與修正

錯誤	修正
運動員在進行葫蘆訓練中被「卡住」。	讓運動員在雙腳一分開超過肩寬時，就開始收回腳趾。要求運動員在一開始就更大力推進，以獲得衝力。向前傾並保持屈膝。
運動員的腳後跟與方塊距離太遠。	要求運動員屈膝以保持正確平衡。
運動員的雙腳間距過寬。	要求運動員雙腳與臀同寬。

滑冰和平衡簡介

技能進展

您的球員可以做到	從未	偶爾	時常
運動員能分別在兩側冰刀上各平衡 5 秒	☐	☐	☐
5 次葫蘆前進，總長至少 10 英尺	☐	☐	☐
保持基本姿勢時，鼻子、膝蓋、腳趾輪流對齊單側的腿	☐	☐	☐
以基本姿勢向前滑行時，長度應約等同於一個身長	☐	☐	☐
在溜冰場上向前滑冰	☐	☐	☐
總結			

技能分解動作

運動員能分別在兩側冰刀上各平衡 5 秒

- 雙腳平行站於冰上，冰鞋併攏。握緊雙臂以保持平衡。
- 將重量轉放於站立腿。移除放在縮起腿上的重量。
- 縮起一腿，將冰鞋提至小腿中段的高度並維持姿勢。
- 將冰鞋放回冰上。
- 將重量轉放至另一腿，重複提起冰鞋的動作並維持姿勢。

保持基本姿勢時，鼻子、膝蓋、腳趾輪流對齊單側的腿

- 採基本姿勢，冰鞋平行且微大於肩寬。
- 將身體前傾超過一邊膝蓋。讓鼻子與膝蓋保持於一條線上，並讓膝蓋對齊同一側的腳趾。
- 保持臀部和肩膀水平，且與冰面平行。
- 維持並注意是否對齊。
- 重心移至另一側的腿，並重複對齊動作。

指導祕訣

確認運動員並未轉動身體，且保持臀部高於大腿。
利用大腿上方的肚臍可有助於對齊動作。

WATCH VIDEO 1

5 次葫蘆前進，總長至少 10 英尺：

- 從站姿開始。
- 雙腳保持平行。
- 屈膝以創造更多壓力，並更向前滑行。
- 向前傾，並將腳趾向外推呈「V」字型。
- 在雙腳分開達肩寬時，便更換腳趾方向使其朝內。
- 將腳趾聚在一起，併攏雙腳，膝蓋些微上提。
- 併攏雙腳，腳趾朝外。
- 重複以上順序，至少前進 10 英尺。

半葫蘆

WATCH
VIDEO 2

在溜冰場上向前滑冰：

- 保持站立姿勢。
- 雙膝彎曲，開始踏步。
- 雙臂朝兩側伸長，並稍微向前。
- 將重量平均放在兩邊冰鞋上。
- 持續在溜冰場上行進。

指導祕訣

指導滑冰者將重量從一側冰鞋轉移至另一側。

以基本姿勢向前滑行，滑行距離至少達到一個身長：

- 保持基本姿勢。
- 開始向前滑冰，產生向前衝力。
- 雙腳滑行，頭抬高，臉朝前。
- 向前滑行，屈膝以壓低臀部，直到臀部僅稍微高於膝蓋為止。

練習訓練：葫蘆方塊轉換

　　每個方塊終點都有一半的滑冰者。第一位滑冰者將方塊放在頭盔上，然後沿著方塊進行葫蘆動作，直到遇到另一端的終點／滑冰者。將方塊交給另一位滑冰者，讓其把方塊放於頭盔上，並以葫蘆動作沿著方塊線反方向滑回第一位滑冰者出發的起點，然後再與下一位滑冰者交換

方塊。若有人的方塊掉落，就必須停下並撿起方塊，然後重新放回頭盔上。若進階滑冰者的方塊掉落，則必須回到自己的起點，然後重新開始。隨著技能等級變高，兩組運動員可以藉由 2 條方塊排成的直線來互相競爭。

葫蘆分組比賽：

讓新手滑冰者於起跑線排好隊，並將每名新手滑冰者分別與一名資深滑冰者組隊，讓資深者站於新手後方。要求前方滑冰者呈基本姿勢並維持不動，同時，讓後方滑冰者將手放於前者的臀部兩側，發出開始命令後，後方滑冰者將推動前方滑冰者（呈基本姿勢且完全不移動冰鞋）繞賽道 1 圈。在繞圈結束後，2 名滑冰者會交換位置，新手滑冰者將成為新的推動者，負責推動之前那位推動者，而對方將成為站在前方保持基本姿勢的滑冰者。此處應強調推動者的雙手不應推壓前方滑冰者；雙手放於臀部兩側然後輕推向前，而不是推壓滑冰者。若為推壓，前方滑冰者可能會跌倒。

錯誤與修正

錯誤	修正
無法一次就以單側冰刀保持平衡。	確認冰鞋是否鬆脫或需要繫緊。 要求運動員繼續穿著冰鞋。從左至右保持平衡。 若腳板向內側傾斜，請要求運動員用小指頭向下壓。確保身體所有重量都放在站立腿上。
運動員呈基本姿勢時，身體的對齊方式不正確。	要求運動員在陸地上的鏡子前練習。提醒對方移動臀部以對齊膝蓋上方的肩膀。
運動員在進行「葫蘆」動作時，半途「卡住」。	讓運動員在雙腳一分開超過肩寬時，就開始收回腳趾。要求運動員在一開始就更大力推進，以獲得衝力。向前傾並保持屈膝。

推刃時的重心轉移

技能進展

您的球員可以做到	從未	偶爾	時常
在單側冰刀上保持平衡,並將非承重腿延伸至一側	☐	☐	☐
在單側冰刀上保持平衡,並將非承重腿延伸至一側在冰上盤旋,高度不超過 1 英寸	☐	☐	☐
在冰上,以單側冰鞋保持平衡,並將非承重腿延伸至一側,同時向前滑行	☐	☐	☐
在單側冰鞋上保持平衡,並在將非承重腿延伸至一側,同時向前滑行	☐	☐	☐
總結			

技能分解動作

在單側冰刀上保持平衡,並將非承重腿延伸至一側

- 基本姿勢
- 將所有重量重心移往承重腿
- 檢查對齊情況(鼻子、膝蓋和腳趾)
- 將非承重腿朝一側伸直
- 在完成和維持姿勢後,將重量移往另一腿,然後重複動作

指導祕訣

> 示範並要求運動員進行模仿動作,然後維持姿勢。修正並給予意見。

在單側冰刀上保持平衡，並將非承重腿延伸至一側在冰上盤旋，高度不超過 1 英寸

- 採基本姿勢並保持冰鞋平行
- 將所有重量重心移往承重腿
- 檢查對齊情況（鼻子、膝蓋和腳趾）
- 將非承重腿朝一側伸直
- 在完成姿勢後，維持姿勢
- 稍微抬起延伸的腳，高度不離開冰面 1 英寸
- 維持姿勢，然後將冰鞋放回冰面上
- 將重量移往延伸的腿，然後重複訓練另一條腿

指導祕訣

確認運動員並未轉動身體，且保持臀部高於大腿。利用大腿上方的肚臍可有助於對齊動作。若運動員的重量未全部放於承重腿上，則他們將無法抬起伸展的那條腿。

在單側冰刀上保持平衡，並將非承重腿延伸至一側，在向前滑行時碰觸到冰面

- 向前滑冰以獲得前進衝力
- 呈基本姿勢
- 將所有重量重心移往承重腿
- 檢查對齊情況（鼻子、膝蓋和腳趾）
- 將非承重腿朝一側伸直，然後推向冰面
- 在完成和維持姿勢後，將重量移往另一腿，然後重複動作

指導祕訣

> 示範並要求運動員進行模仿動作，然後維持姿勢。修正並給予意見。

在單側冰刀上保持平衡，並將非承重腿延伸至一側在冰上盤旋，高度不超過1英寸

- 向前滑冰以獲得前進衝力
- 採基本姿勢並保持冰鞋平行
- 將所有重量重心移往承重腿
 - 檢查對齊情況（鼻子、膝蓋和腳趾）
 - 將非承重腿朝一側伸直，然後推向冰面
 - 稍微抬起延伸的腳，高度不離開冰面 1 英寸
 - 維持姿勢
- 將抬起的冰鞋放回冰上，然後重心下放，拉向另一隻冰鞋
- 冰鞋併攏，然後將重心轉移至另一腿（之前延伸的腿現在即為承重腿）
 - 重複另一腿的訓練

指導祕訣

> 不要讓滑冰者抬起延伸腿太多。這會讓他們被迫藉由改變自身姿勢，達成補償式平衡。

錯誤與修正

錯誤	修正
無法抬起延伸腿。	若冰鞋轉向下，則滑冰者身體就會位於冰刀的內刃上，不會位於冰鞋的平面或中心。這將讓滑冰者很難抬起延伸腿。找出冰鞋向下／傾斜的原因。（備註：觀察運動員的腳，看其是否為扁平足。若運動員在一般鞋子中使用矯正器具，則將該器具放於冰鞋內可能會有所助益。）
只能將腿抬起非常短的時間，接著就必須放下。	運動員未將全部重量放於承重／滑行腿上。提醒運動員移動臀部，對齊膝蓋上方的肩膀（鼻子、膝蓋、腳趾）。
傾向基本姿勢的外側。	延伸腿太高了。降低延伸腿，讓冰鞋靠近冰面，身體重心放在承重／滑行腿上。

直線推刃

　　所有重量重心放於滑行腿上，推刃腿向外側伸直（冰鞋仍指向相同位置），向下推近冰面以及外側。推刃（延伸）結束後，將冰鞋稍微抬離冰面，繞到身後，接著向前（這是動作的恢復階段）。抬起收腿的腳趾，然後將冰鞋向前推至滑行腿該側冰鞋的位置。

技能進展

您的球員可以做到	從未	偶爾	時常
運動員能分別在兩側冰刀上各平衡 5 秒	☐	☐	☐
5 次葫蘆前進，總長至少 10 英尺	☐	☐	☐
保持基本姿勢時，鼻子、膝蓋、腳趾輪流對齊單側的腿	☐	☐	☐
以基本姿勢向前滑行時，長度應至少等同一個身長	☐	☐	☐
總結			

技能分解動作

在單側冰刀上保持平衡，並將非承重腿延伸至一側

- 基本姿勢
- 將所有重量重心移往承重腿
- 檢查對齊情況（鼻子、膝蓋和腳趾）
- 將非承重腿朝一側伸直
- 在完成和維持姿勢後，將重量移往另一腿，然後重複動作

指導祕訣

示範並要求運動員進行模仿動作，然後維持姿勢。修正並給予意見。

B 字型滑冰		訓練降低	向外－向後		
示範	B 字型滑冰	姿勢	繞－向前	內刃－外刃	直線滑冰
WATCH VIDEO 1	**WATCH VIDEO 2**	**WATCH VIDEO 3**	**WATCH VIDEO 4**	**WATCH VIDEO 5**	**WATCH VIDEO 6**

錯誤與修正

錯誤	修正
無法一次就以單側冰刀保持平衡。	確認冰鞋是否鬆脫或需要繫緊。 要求運動員繼續穿著冰鞋。從左至右保持平衡。 若腳板向內側傾斜，請要求運動員用小指頭向下壓。確保身體所有重量都在站立腿上。
運動員呈基本姿勢時，身體的對齊方式不正確。	要求運動員在陸地上的鏡子前練習。提醒對方移動臀部以對齊膝蓋上方的肩膀。
運動員在進行「葫蘆」動作時，半途「卡住」。	讓運動員在雙腳一分開超過肩寬時，就開始收回腳趾。要求運動員在一開始就更大力推進，以獲得衝力。向前傾並保持屈膝。

手臂擺動

技能進展

您的球員可以做到	從未	偶爾	時常
站立時前後擺動雙臂	☐	☐	☐
在基本姿勢時擺動雙臂	☐	☐	☐
滑冰時前後擺動雙臂	☐	☐	☐
滑冰時擺動雙臂，與雙腿保持協調	☐	☐	☐
總結			

技能分解動作

站立時，前後協調且放鬆地擺動雙臂

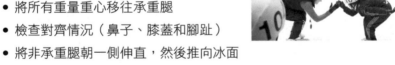

- 向前滑冰以獲得前進衝力
- 呈基本姿勢
- 將所有重量重心移往承重腿
- 檢查對齊情況（鼻子、膝蓋和腳趾）
- 將非承重腿朝一側伸直，然後推向冰面
- 在完成和維持姿勢後，將重量移往另一腿，然後重複動作

指導祕訣

> 示範並要求運動員進行模仿動作，然後維持姿勢。修正並給予意見。

錯誤與修正

錯誤	修正
手臂環抱身體。	強調手永遠不可擺動經過鼻子。要求運動員站在鏡子前練習手臂擺動。
手臂擺動時未在手肘處彎曲。	示範手臂在擺動動作最低處時（即指向地面時），上手臂不是向前伸直，而是在手肘處彎曲，然後讓手掌向前擺動。
滑冰者以肩膀帶領擺動動作。	讓滑冰者練習滑冰時直舉雙臂，呈飛機狀。這個動作可以讓他們立刻察覺自己是否轉動肩膀。

推刃－收腿

技能進展

您的球員可以做到	從未	偶爾	時常
在推刃腿休息時以單腳滑行並擺動，然後再回到中心	☐	☐	☐
在完成推刃後，提起冰鞋離開冰面，然後在滑行腿後方擺動	☐	☐	☐
總結			

技能分解動作

在單側冰刀上保持平衡，並將非承重腿延伸至一側

- 滑行腿呈基本姿勢
- 提起延伸腿的冰鞋，稍微離開冰面
- 檢查對齊情況（鼻子、膝蓋和腳趾）
- 從滑冰者後方朝滑行腿方向弧形擺動非承重腿
- 維持滑行腳後方放鬆腿的姿勢，準備轉移重量，然後推動滑行腳

指導祕訣

示範並要求運動員進行模仿動作，然後維持姿勢。修正並給予意見。

練習訓練

　　將滑冰者帶至牆前，讓其可以扶著牆面。要求滑冰者面向牆。用麥克筆或您的冰刀刻劃出「B」字型，此「B」字型的直線後端應與牆面平行。讓滑冰者將冰刀放在該形狀的中間。

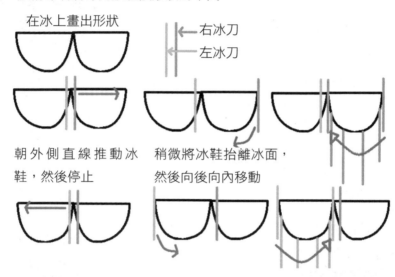

在冰上畫出形狀

右冰刀
左冰刀

朝外側直線推動冰鞋，然後停止

稍微將冰鞋抬離冰面，然後向後向內移動

錯誤與修正

錯誤	修正
滑冰者推動腳趾。	強調應在移回冰鞋前，先將冰鞋抬離冰上。
冰鞋傾斜往後推，非直接直線推出。	重新聚焦在動作形狀上。示範運動員的動作，然後再示範正確動作。
冰鞋非弧線移動，而是從側面直線推回。	確保冰鞋在滑行腳後擺動半圈。若運動員仍然無法理解，請給予肢體上的協助，協助冰鞋應遵循的動作範圍。

雪梨煞車

技能進展

您的球員可以做到	從未	偶爾	時常
運動員能分別在兩側冰刀上各平衡 5 秒	☐	☐	☐
5 次葫蘆前進，總長至少 10 英尺	☐	☐	☐
保持基本姿勢時，鼻子、膝蓋、腳趾輪流對齊一側的腿	☐	☐	☐
以基本姿勢向前滑行時，長度應至少等同一個身長	☐	☐	☐
總結			

技能分解動作

在單側冰刀上保持平衡，並將非承重腿延伸至一側

- 基本姿勢
- 將所有重量重心移往承重腿
- 檢查對齊情況（鼻子、膝蓋和腳趾）
- 將非承重腿朝一側伸直
- 在完成和維持姿勢後，將重量移往另一腿，然後重複動作

指導祕訣

示範並要求運動員進行模仿動作，然後維持姿勢。修正並給予意見。

錯誤與修正

錯誤	修正
無法一次就以單側冰刀保持平衡。	確認冰鞋是否鬆脫或需要繫緊。 要求運動員繼續穿著冰鞋。從左至右保持平衡。 若腳板向內側傾斜,請要求運動員用小指頭向下壓。確保身體所有重量都在站立腿上。
運動員呈基本姿勢時,身體的對齊方式不正確。	要求運動員在陸地上的鏡子前練習。提醒對方移動臀部以對齊膝蓋上方的肩膀。
運動員在進行「葫蘆」動作時,半途「卡住」。	讓運動員在雙腳一分開超過肩寬時,就開始收回腳趾。要求運動員在一開始就更大力推進,以獲得衝力。向前傾並保持屈膝。

轉彎－基本姿勢

技能進展

您的球員可以做到	從未	偶爾	時常
繞圈滑行時將重量放在冰鞋兩邊外側	☐	☐	☐
繞圈滑行時，左臀壓向圈內	☐	☐	☐
繞圈滑行，肩膀與臀部呈水平	☐	☐	☐
總結			

技能分解動作

獲得一點衝力後：

- 基本姿勢
- 將所有重量重移到左腿外側
- 兩隻冰鞋應為傾斜狀，讓運動員能以冰刀左側刀刃而非刀面來滑行
- 左臀應位於左腳冰鞋的左側，而非在其上方

指導祕訣

善用左腳外側刀刃是轉彎的重點，這需要許多技巧和信任才能做到。您可以使用一個 5 加侖水桶，將其顛倒放置，在滑冰者練習運用外側刀刃時，幫助他們穩定身體。

練習訓練

「草裙」滑行：讓滑冰者在冰面中央圍成
圈。讓所有人把左腳冰鞋放在圓圈周圍的
線上，然後推刃並滑行，將左臀移至圓圈
中，但冰鞋保持在圈外。接著雙手向右移
動，像在跳草裙舞一樣，以保持肩膀水平。

WATCH VIDEO

水桶訓練：使用一個 5 加侖水桶，讓滑冰者彎低呈基本姿勢，然後運用
兩邊冰鞋的左側刀刃，朝水桶方向傾斜。讓滑冰者將左手放在水桶上以
獲得支撐，然後沿著圓形滑冰，感受如何壓低身體和運用左腳冰鞋的外
側刀刃。

錯誤與修正

錯誤	修正
無法運用左腳外側刀刃。	檢查冰鞋是否向內傾斜，以及是否需要綁緊冰鞋。 教導滑冰者以最小的腳趾壓刃。 可能需要將冰刀更往右偏移，讓滑冰者能把更多重量放在冰刀外側。 採用水桶訓練。
滑冰者的肩膀轉向圈內。	教導滑冰者像飛機一樣，向兩側張開雙臂。左手應直指圓心。
臀部離右側太遠。	教導滑冰者壓低右臀，在圈中抬起左臀。

轉彎－往側面推刃

技能進展

您的球員可以做到	從未	偶爾	時常
以右冰鞋直接朝外推刃	☐	☐	☐
以左冰鞋的外側刀刃來滑行	☐	☐	☐
維持左臀在左腳冰鞋的左側	☐	☐	☐
肩膀與臀部保持水平，不要轉動	☐	☐	☐
總結			

技能分解動作

基本姿勢，左腿滑行，右腿推刃

- 基本姿勢，左冰鞋滑行
- 將所有力量轉移至承重腿的外側
- 壓低右冰鞋，直接越過冰層
- 不要抬起任何一邊的冰鞋，而是將右冰鞋回到基本姿勢，然後重複動作
- 左腿持續滑行，右腿像「葫蘆」動作一樣旋轉跳動，但僅單腳動作

指導祕訣

示範並要求運動員進行模仿動作，然後維持姿勢。修正並給予意見。

練習訓練

水桶訓練：將 5 加侖水桶倒放在冰上，讓滑冰者把左腳冰鞋放在圓圈周圍的線上。將左手放在水桶上，此時水桶的位置在臀部旁邊（而非在滑冰者前方）。要求滑冰者以右腳冰鞋旋轉跳動，以獲得衝力。

WATCH VIDEO

錯誤與修正

錯誤	修正	訓練／測試參考
無法運用左外側刀刃。	檢查冰鞋是否向內側傾斜，以及是否需要綁緊冰鞋。 教導滑冰者以最小的腳趾壓刃。 可能需要將冰刀更往右偏移，讓滑冰者能把更多重量放在冰刀外側。	水桶訓練
滑冰者的肩膀轉向圈內。	教導滑冰者像飛機一樣，向兩側張開雙臂。左手應直指圓心。	
臀部離右側太遠。	教導滑冰者壓低右臀，在圈中抬起左臀。要求他們傾斜到幾乎快要坐在水桶上的位置。	水桶訓練
滑冰者推動右腳冰鞋內的腳趾。	教導滑冰者將整個冰刀推向一側，而非僅推動腳趾。	

轉彎－交叉走步

技能進展

您的球員可以做到	從未	偶爾	時常
沿著牆壁側面行走時，右腳冰鞋越過左腳冰鞋	☐	☐	☐
向側面行走 8 步，在沒有牆面的情況下，越過左腳抬起右腳冰鞋	☐	☐	☐
總結			

技能分解動作

向側面行走，右腳冰鞋越過左腳冰鞋

- 面向牆，抬起右腳，然後在左腳的另一側放下。
- 以左腳向左側踏步，然後重複以右腳動作。
- 在建立自信、理解且達到平衡後，在沒有牆的情況下重複訓練動作。
- 右腳冰鞋抬起時應靠近另一隻冰鞋。

指導祕訣

> 提醒滑冰者保持屈膝。左膝彎曲愈多，右腳就愈容易跨過左腳冰鞋和冰刀。

練習訓練

　　面牆且扶著牆時，要求運動員將右腳交叉於左腳上，然後在不提起左腳的情況下，將右腳移回右側。

錯誤與修正

錯誤	修正
無法一次就以單側冰刀保持平衡。	確認冰鞋是否鬆脫或需要繫緊。 要求運動員繼續穿著冰鞋。從左至右保持平衡。 若腳板向內側傾斜，請要求運動員用小指頭向下壓。確保身體所有重量都放在站立腿上。
無法在不絆到腳的情況下，將右腳冰鞋放到左腳冰鞋左側。	要求滑冰者將左膝彎曲得更多。左膝必須彎曲，右腳冰鞋才能放下。
無法抬起右腳冰鞋。	滑冰者將過多重量放在右腳。必須將所有重量放在左腳，才能抬起右腳冰鞋。

轉彎－右腿剪冰

技能進展

您的球員可以做到	從未	偶爾	時常
將「右」腳冰鞋跨越左腳冰鞋，保持「右」腳冰鞋落在冰面，但要越過左腳冰鞋的冰刀	☐	☐	☐
保持提起的冰刀與冰面平行	☐	☐	☐
保持兩腳冰刀皆面向前方	☐	☐	☐
總結			

技能分解動作

在左腳冰鞋周圍向前抬起右冰鞋

- 將左腳冰鞋放在冰面中間的圓圈周圍線上
- 要求滑冰者蹲下採深蹲基本姿勢，且左膝彎曲
- 將所有重量放在左腳冰鞋上
- 將右腳冰鞋抬離冰面（離冰面僅數英寸即可）
- 圍繞左腳冰鞋前端，向上和向前移動右腳冰鞋
- 將右腳冰鞋放在左腳的左側
- 保持右膝彎曲的基本姿勢

指導祕訣

檢查右腳冰鞋的角度。右腳冰鞋應朝向前方，且稍微指向左方，不應傾向右方。同時，也請確認滑冰者是否抬高冰鞋，以及翹起腳趾、腳跟向下。在鏡子或反光玻璃前踩在地毯上練習，有助滑冰者立即了解動作。

練習訓練

　　要求滑冰者把左腳冰鞋放在冰面中央的圓圈線上。把所有重量放在左腳冰鞋上。右腳冰鞋直推向側面以推動冰鞋，然後右冰鞋向前踢，超過左冰鞋。為了前方能有更寬的距離，請將左膝彎曲更多，然後壓向左腳踝。

WATCH VIDEO

錯誤與修正

錯誤	修正
滑冰者將右腳冰鞋抬起太高。	教導滑冰者向前踢起右腳冰鞋，以超過左腳冰鞋。
右腳冰鞋的腳趾指向右側而非前方。	教導滑冰者用腳趾引導冰刀向左。
右腳冰鞋中的腳趾並未與冰面平行，而是腳趾朝上。	教導滑冰者在抬起冰鞋時，將腳趾向前或朝下。
冰鞋位置離左側太遠。	教導滑冰者將冰鞋保持低於身體重心。可從維持緊靠兩隻冰鞋開始，不要在兩隻冰鞋間留下太多空間。

轉彎踏步－左腿

技能進展

您的球員可以做到	從未	偶爾	時常
在右腳冰鞋剪冰後，以左腳冰鞋踏向左側	☐	☐	☐
把左腿放在身體重心下方	☐	☐	☐
以左腳冰鞋外側刀刃著地	☐	☐	☐
左腳冰鞋向右側推刃，同時把所有重量放在右腳冰鞋上	☐	☐	☐
總結			

技能分解動作

左腳冰鞋向右側推刃

- 呈剪冰姿勢，將所有重量放在右腳冰鞋上
- 將左腳冰鞋向右側推刃，直到左腿呈交叉姿勢，向側面伸直
- 右膝彎曲，呈基本姿勢，兩隻冰鞋保持平行並指向同一個方向
- 肩膀與臀部呈水平
- 左臀向重心左側保持平衡
- 以內側刀刃支撐右冰鞋
- 左腳冰鞋的冰刀持續放在冰面上，不要將腳踝彎向側面，或讓冰鞋的靴體碰到冰

完成右側剪冰踏步後，以左腳踏步

- 右腳冰鞋跨過左腳冰鞋後，將所有重量放在右腳冰鞋上
- 左腿完全延伸至右側，完成推刃
- 提起左腳冰鞋，移向左側

- 將左腳冰鞋放在滑冰者的重心下方，右腳冰鞋的左側
- 將重量從右腳冰鞋轉移至左腳冰鞋

指導祕訣

> 確認運動員沒有轉動身體，且臀部向左保持平衡。教導滑冰者不要
> 將左腳腳踝彎向側面，以免他們跌倒。若推刃時，左腳冰鞋的冰刀
> 離開冰面，會導致運動員跌倒。

練習訓練

利用下方的腿旋轉跳動：要求滑冰者交叉
站在圈上，並維持姿勢不動。將所有重量
放在右腿（滑行腿）上，左腳冰鞋前後移
動至側面以獲得衝力。

掌握自己的步伐：從剪冰姿勢恢復為原本
姿勢，是一個以左腳向左的恢復步驟。要
求滑冰者呈剪冰姿勢（重量放在右腿），拉起推刃的左腿，然後將其放
在身體重心下方。若要強力告誡運動員不要「超出步伐」，請要求他們
以左臀帶動，僅向側面踏小步。

對齊確認：在將左腿從延伸姿勢移向右側時，要求滑冰者確認自己的姿
勢是否正確。採基本姿勢，屈右膝蹲低，檢查左腿延伸的大腿是否會碰
到右腿的小腿肌肉。若無碰觸，要求運動員以剪冰姿勢滑行，然後左腿
向前移動直到碰到右腿的小腿肌肉。

左腿轉彎踏步訓練	進階剪冰練習	滑冰剪冰祕訣
WATCH VIDEO 1	WATCH VIDEO 2	WATCH VIDEO 3

錯誤與修正

錯誤	修正	訓練／測試參考
滑冰者向右推刃不完整。	教導滑冰者完全將左腿延伸至右側。	向下旋轉跳動
左腿向後推，而非直接向外推向右側。	練習確認對齊情況。	對齊確認
滑冰者向左踏太大步。	教導滑冰者只要以左腳冰鞋向側面踏一小步即可。若踏太大步，則重量就不會放在滑行腿上，無法將右腳冰鞋抬離冰面，因此也將無法善用左腳冰鞋的外側刀刃。	掌握自己的步伐
無法運用左腳外側刀刃。	檢查冰刀的刀刃，了解是否踏太大步。要求滑冰者壓低冰鞋靴子中的小指，讓冰鞋保持直立，完成水桶訓練。	水桶訓練

發出口令

發令的裁判員稱為「發令員」，持有發令員手槍，且雙袖為橘色。發令員會站在溜冰場外、起跑線旁。

滑冰者應向起跑區回報，並在起跑線外約 1 公尺處集合。接著，發令員將發出口令「各就位」，邀請滑冰者移動至起跑線上。

此時，所有滑冰者會滑行至起跑線，然後依事先指定的起跑順序排在線上。每名滑冰者將獲得一個順序（以 1-4 為例），依此順序站在線上。第 1 名滑冰者將站在最左邊，離牆邊最遠的線上。

在依順序站在線上後，滑冰者的雙腳應呈起跑姿勢。在鳴槍前，冰刀不可跨越或觸及起跑線。

接著，發令員應發出口令「預備」。預備後，滑冰者應呈起跑姿勢，然後不再移動，維持 1-2 秒。發令員將讓滑冰者保持不動，直到所有人員停止移動，接著鳴槍，開始比賽。

若發生起跑犯規，發令員會快速鳴槍兩聲。滑冰者應立即回到起跑線。

WATCH VIDEO

起跑姿勢－起跑線上的身體姿勢

技能進展

您的球員可以做到	從未	偶爾	時常
遵守起跑口令	☐	☐	☐
蹲低呈預備姿勢，不搖晃或移動	☐	☐	☐
固定冰鞋	☐	☐	☐
將 70% 的身體重量放在前腿上	☐	☐	☐
雙臂呈起跑姿勢	☐	☐	☐
總結			

技能分解動作

遵守口令「各就位」：

- 滑行至起跑線，不觸及或超越起跑線。
- 站立時，臀部與起跑線呈水平。
- 將前腳冰鞋放在起跑線正後方。祕訣是可以放低冰刀，確保滑冰者能抓住地面，避免搖晃或移動。
- 應以 45 度角度擺放後腳冰鞋，中間距離約 18 英寸至 2 英尺，且位於前腳冰鞋旁。
- 後腳冰鞋的冰刀應使用內側刀刃，以咬住冰面，創造穩定且不移動的姿勢。
- 雙臂自然放於身側，滑冰者保持站姿，等待下一個口令。

遵守口令「預備」：

- 逐漸壓低身體至基本姿勢，不移動上一個姿勢固定好的冰鞋位置。
- 確認 70% 的身體重量已放於前腿上。
- 雙臂移至預備姿勢。手臂在手肘處彎曲，前臂朝向跑道方向，而非肩膀方向。後臂放鬆並延伸至後方。

指導祕訣

確認運動員並未轉動身體。若胸部和臀部一開始未面對起跑線，要求運動員轉動以直接面向起跑線。試著不要太要求運動員用冰鞋在線上鑿洞。運動員僅需要將冰鞋中的腳趾壓向冰面，不需要鑿洞。

練習訓練

「冰凍遊戲」：召集滑冰者至線上。發出口令「預備」，然後讓大家保持不動，最後 1 位在線上保持不動者即為第 1 名。

錯誤與修正

錯誤	修正
以預備姿勢開始滑行。	檢查滑冰者是否以後腳冰鞋的冰刀壓地。檢查前腳冰鞋的位置。
前臂交叉於滑冰者胸前。	提醒滑冰者前臂應指向前進的方向。
以後腳冰鞋內側冰刃旋轉。	要求滑冰者將更多重量移至前腳，並將重量從後腳冰鞋移除。

起跑－雙腳位置和手臂擺動

技能進展

您的球員可以做到	從未	偶爾	時常
以冰鞋行走，冰鞋打開角度為 45 度	☐	☐	☐
以冰鞋跑步，冰鞋打開角度為 45 度	☐	☐	☐
在前腳離開起跑線的第一步時，突然向前移動後臂	☐	☐	☐
在前 5 步時左右擺動雙臂	☐	☐	☐
在轉彎前就從跑步轉為滑冰	☐	☐	☐
總結			

技能分解動作

從預備姿勢開始：

- 將負重的前腳冰鞋抬離冰面，同時向前移動後臂並推開後腳冰鞋。
- 將身體重量向前移。
- 以 45 度角將前腳冰鞋向下放於身體重心下方的冰上，但冰鞋要放在起跑線之前。
- 以後腿前進，以膝蓋帶領，將後腿移過前腿。
- 以向外 45 度放下原先為後腿的那隻腳。
- 應快速、短促地左右擺動雙臂。
- 步伐要短，且冰鞋角度向外。

從起跑轉為滑冰：

- 離開起跑線的前 5 大步後，應轉為長動作，冰刀角度也應更為平行。
- 前 5 次的雙臂擺動後，應從左右擺動改為前後擺動。

指導祕訣

在冰上練習前，先在陸地上大量練習這些起跑動作。

練習訓練

「鴨子走路」：穿著網球鞋，在陸地上練習行走，腳趾以 45 度角向外指。確保雙腳間的距離不會太寬。

椅式起跑：穿著網球鞋在鋪地毯的地面上，練習將椅子推過地毯。發出起跑口令，滑冰者隨即模擬穿著冰鞋時的起跑動作。雙手放於座位上，讓椅背朝前。

夥伴式起跑：在冰上，一名夥伴蹲低呈基本姿勢，但不進行滑冰。起跑夥伴以基本姿勢站在該滑冰者身後，將雙手放在滑冰者臀部兩邊外側，以預備姿勢固定雙腿。發出口令「跑」後，起跑滑冰者會將呈基本姿勢的滑冰者直推向前。此訓練的最佳作法是從溜冰場的一端開始進行，如此一來，滑冰者就能有更長的距離來練習起跑。

錯誤與修正

錯誤	修正
雙腿分得太開。	提醒滑冰者要隨時保持冰鞋位於身體重心下方。
身體重心在雙腳後方。	提醒滑冰者要向前傾。練習夥伴式起跑。若重心太靠後方，滑冰者應將自己的身體向前推。
冰鞋向後滑動。	冰刀的角度太過平行。進行更多鴨行練習。

調整和適應

《短道競速滑冰教練指南》的重點是協助教練教導所有運動員，讓其呈現出最佳表現。應將實際目的和目標訂為迎接挑戰，而非強迫運動員經歷失敗。提供正向經驗代表許多運動員將需要透過指導性活動來適應個別特定需求。適應活動的範例包括：

活動調整

特殊奧運運動員經常會因為生理上無法精確地依指導者或教練指南的指示來運用技能，而拒絕學習新技能或活動的機會。指導者應調整活動中包含的技能，讓所有運動員都能參與其中。

滿足運動員所需

競賽中，切勿為了符合部分運動員的特殊需求而更改規則。不過，有其他的方式能滿足運動員的特殊需求。例如，可以透過教練的聲音來協助視力受損的運動員。

具鼓勵性質的活動

教練可以安排課程，讓運動員能回應挑戰。透過此方式，不同能力等級的運動員便能藉由可成功的方式回應挑戰。顯而易見地，依運動員的能力等級和障礙程度不同，回應挑戰的方式將不盡相同。

調整您的溝通方式

運動員有時會需要符合其需求的溝通系統。例如，口頭解釋任務內容可能不一定符合某些運動員的資訊處理系統。也許可以透過其他方式來傳達更具體的資訊。例如，指導者可以簡單示範運動技能。有些運動員可能除了聽或看到技能外，也需要閱讀技能說明。閱讀困難或障礙者若有這類需求，可以透過在海報板上貼上圖解，顯示技能的操作順序的方式來滿足其需求。

調整設備

　　有時可能會需要使用經調整而符合運動員特殊需求的設備，運動員才能順利參與特殊奧運。很幸運地，有這類特殊設備可供使用。

適應調整

　　更多針對其他相關障礙的具體適應調整方法如下所列：

肢體障礙

- 給予身體部位上的支援／協助。
- 使用腳踝護具。
- 使用滑冰輔助器具。

視覺障礙

- 在溜冰場四周使用引導標記。
- 使用標記指示滑冰方向。
- 在滑冰場的出入口處設置輔助鈴系統。
- 與夥伴一起滑冰。
- 使用滑冰輔助設備。
- 協助視障滑冰者確定滑冰區域大小。
- 指導者可以讓滑冰者的手「感受」葫蘆型、雪梨煞車、單腳滑行等。

聽覺障礙

- 教師學習和使用手語。
- 教練站在固定的地方，讓運動員容易找到他和諮詢。

競速滑冰的交叉訓練

交叉訓練是一個現代詞彙，指的是技能替代，而非與比賽表現直接相關的技能。交叉訓練是從受傷復健而來，而現在也運用於預防受傷。若運動員的腿或腳受傷，讓他們無法參與滑冰，則可以用其他活動替代，使運動員能維持有氧和肌肉的強度。

對特定運動來說，價值有限，但會產生交叉影響。進行「交叉訓練」的原因，是為了在劇烈運動的特定訓練期間避免受傷，並維持肌肉平衡。在運動項目中獲得成功的其中一項關鍵就是保持健康，並長期培訓。交叉訓練能讓運動員以更佳的熱情和強度完成特定比賽的訓練項目，或減少受傷的風險。

特殊奧林匹克：
短道競速滑冰——運動項目介紹、規格及教練指導準則
Short Track Speed Skating：Special Olympics Coaching Guide

作　　　者／國際特奧會（Special Olympics International，SOI）
翻　　　譯／牛羿筑
出 版 統 籌／中華台北特奧會（Special Olympics Chinese Taipei，SOCT）

總 編 輯／賈俊國
副 總 編 輯／蘇士尹
編　　　輯／高懿萩
行 銷 企 畫／張莉滎‧蕭羽猜‧黃欣

發 行 人／何飛鵬
出　　　版／布克文化出版事業部
　　　　　　台北市中山區民生東路二段 141 號 8 樓
　　　　　　電話：(02)2500-7008 傳真：(02)2502-7676
　　　　　　Email：sbooker.service@cite.com.tw
發　　　行／英屬蓋曼群島商家庭傳媒股份有限公司城邦分公司
　　　　　　台北市中山區民生東路二段 141 號 2 樓
　　　　　　書虫客服務專線：(02)2500-7718；2500-7719
　　　　　　24 小時傳真專線：(02)2500-1990；2500-1991
　　　　　　劃撥帳號：19863813；戶名：書虫股份有限公司
　　　　　　讀者服務信箱：service@readingclub.com.tw
香港發行所／城邦（香港）出版集團有限公司
　　　　　　香港灣仔駱克道 193 號東超商業中心 1 樓
　　　　　　電話：+852-2508-6231　　傳真：+852-2578-9337
　　　　　　Email：hkcite@biznetvigator.com
馬新發行所／城邦（馬新）出版集團 Cité (M) Sdn. Bhd.
　　　　　　41, Jalan Radin Anum, Bandar Baru Sri Petaling,
　　　　　　57000 Kuala Lumpur, Malaysia
　　　　　　電話：+603- 9057-8822　　傳真：+603- 9057-6622
　　　　　　Email：cite@cite.com.my
印　　　刷／韋懋實業有限公司
初　　　版／2022 年 12 月
售　　　價／新台幣 200 元
I S B N ／ 978-626-7256-27-5
E I S B N ／ 978-626-7256-11-4 （EPUB）

城邦讀書花園　布克文化
www.cite.com.tw　WWW.SBOOKER.COM.TW